篆书集唐诗

于魁荣 编著

中国书店

出版说明

书法与古代诗歌是中华民族珍贵的文化遗产，具有极高的美学价值，深受人民群众的喜爱。书写和欣赏诗书合璧的作品，能使人获得双重的美感享受。

《篆书集唐诗》是为了满足人们对学习和欣赏篆书的需要编写的，字体采用小篆。小篆用笔遒婉流畅，体势修长飘逸，字势生动丰满，结字工整规范，也是人们学习其他篆书的基础。篆书在书法史上与其他书体一样，也是名家辈出。如秦时的李斯、汉代的蔡邕、唐朝的李阳冰、宋代的徐铉、元朝的赵孟頫、明代的李东阳等。至清代，碑学大盛，篆隶大兴，更是出了不少篆书名家。

本册《篆书集唐诗》字从邓石如《千字文》《弟子职》《心经》，吴让之《吴均帖》，赵铁山《铁山篆书字课》，杨沂孙《说文解字部首》，以及赵之谦等书家的墨迹中精心挑选而出。这些字体势修长，舒展大方，布白匀美，用笔圆润秀劲。诗从唐代优秀诗人的作品中选出。这些诗琅琅上口，蕴含丰富的思想情感，体现出诗人高尚的艺术水平。

本帖选取数十首诗，与书法相结合，按诗的内容集字，每首诗旁均有简体字对照。后附文介绍邓石如篆书用笔、结字与章法，供初学者参考。

目 录

虞世南　蝉 …………………………… 二

王　勃　山中 ………………………… 四

骆宾王　易水送别 …………………… 六

王之涣　登鹳雀楼 …………………… 八

孟浩然　春晓 ………………………… 一〇

王　维　杂诗 ………………………… 一二

李　白　独坐敬亭山 ………………… 一四

李　白　静夜思 ……………………… 一六

崔　颢　长干行（其一） …………… 一八

崔　颢　长干行（其二） …………… 二〇

刘长卿　逢雪宿芙蓉山主人 ………… 二二

卢　纶　塞下曲（其二） …………… 二四

杜　甫　归雁 ………………………… 二六

元　稹　行宫 ………………………… 二八

李　贺　马诗（其五） ……………… 三〇

韦应物　秋夜寄邱员外 ……………… 三二

张　祜　宫词 ………………………… 三四

贾　岛　寻隐者不遇 ………………… 三六

李商隐　乐游原 ……………………… 三八

贺知章　回乡偶书 …………………… 四〇

王之涣　凉州词 ……………………… 四二

王　维　送元二使安西 ……………… 四四

王　维　九月九日忆山东兄弟 ……… 四六

王昌龄　出塞 ………………………… 四八

李　白　望天门山 …………………… 五〇

李　白　赠汪伦 ……………………… 五二

李　白　早发白帝城 …… 五四

李　白　黄鹤楼送孟浩然之广陵 …… 五六

李　白　望庐山瀑布 …… 五八

高　适　别董大 …… 六〇

张　继　枫桥夜泊 …… 六二

刘方平　夜月 …… 六四

颜真卿　劝学 …… 六六

杜　甫　江南逢李龟年 …… 六八

杜　甫　绝句 …… 七〇

皮日休　汴河怀古 …… 七二

刘禹锡　乌衣巷 …… 七四

崔　护　题都城南庄 …… 七六

杜　牧　秋夕 …… 七八

杜　牧　山行 …… 八〇

白居易　暮江吟 …… 八二

李　贺　昌谷北园新笋（其二） …… 八四

王　驾　社日 …… 八六

韦应物　滁州西涧 …… 八八

李商隐　夜雨寄北 …… 九〇

王　勃　送杜少府之任蜀州 …… 九二

白居易　赋得古原草送别 …… 九四

刘眘虚　阙题 …… 九六

杜　甫　月夜忆舍弟 …… 九八

王　维　新晴野望 …… 一〇〇

邓石如篆书用笔、结字与章法 …… 一〇二

篆书集唐诗

蝉

虞世南

垂绥饮清露，

流响出疏桐。

居高声自远，

非是藉秋风。

篆书与楷书在形体上有很大差异。『垂』字从外形看很像楷书的『坐』字。中竖是此字的主笔，上段有弯折，下段才是直的。底横略有曲度，起笔由右向左，转回再向右运行，收笔再向左回转提笔。两端都是圆的。

楷书的『清』左旁是三点水。这里是写成两个小的『人』，以替三点水。后面『况』字的两点水也这样写，成为固定的书写方式。此处『清』字左旁因笔画小又短，位置要上提，这样写才美观。

垂緌饮清露

流响出疏桐

居高声自远

非是藉秋风

山中

王勃

长江悲已滞，
万里念将归。
况属高风晚，
山山黄叶飞。

篆书的特点之一是体正势圆、左右对称，「黄」字就是这样，从结构到运笔都是以圆为主。中间的竖是中心线，左右笔画是对称的。中间的长横截成两笔，形成对称的笔画。

「叶」的繁体字「葉」，也是以上下的竖画为中心线，左右笔画对称。在笔法安排上，看上去是书者有意布列的花纹，状如叶脉，有装饰性。

長江悲已滯
萬里念將歸
況屬高風晚
山山黃葉飛

南行别弟

韦承庆

淡淡长江水，

悠悠远客情。

落花相与恨，

到地一无声。

「水」是象形字，形如水的波纹。篆书用笔起收皆藏峰，起收呈圆。「水」，形态多窄长，在「淡」「江」二字中作为左旁，有的更长，左右收笔也有相应的变化。

「声」的繁体字「聲」，在楷书中是上下结构，「耳」在下部正中。在篆书中是左右结构，「耳」左移，右上的捺向下长伸，用左右两个下垂的笔画支撑起整个字。

登鹳雀楼

王之涣

白日依山尽，
黄河入海流。
欲穷千里目，
更上一层楼。

『尽』的繁体字『盡』，皿字底下面一横较长，中部上拱，用字底托起上部，呈地载之势。用『皿』内部两竖支撑，而左右竖则断开，写成上下不沾的对称点，起到美化作用。

『穷』的繁体字『窮』，穴字头把左竖和右钩全部延伸下来，覆盖下面笔画。字头有覆下之势，是篆书结字的一个重要特点。内部部件左长右短，左宽右窄，上实下虚。

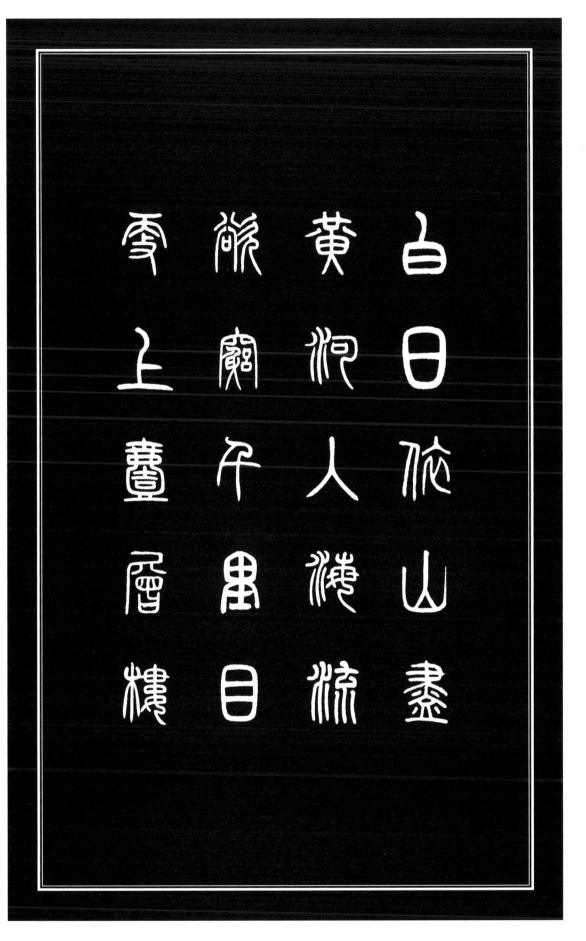

春晓

孟浩然

春眠不觉晓，
处处闻啼鸟。
夜来风雨声，
花落知多少。

「眠」字的笔画安排与楷书相差很大。此字体势浑圆，左窄右宽，左旁上提，右半底部两竖下伸，上合下开，起到支撑作用。

「知」字左宽右略窄，右边的「口」位置上移。这与楷书不同，楷书会将「口」向下安排。篆书的笔法，起收笔都是圆的。如「知」字笔画，两头都圆。

春眠不覺曉
處處聞啼鳥
夜來風雨聲
花落知多少

杂诗

王维

君自故乡来，

应知故乡事。

来日绮窗前，

寒梅着花未。

「君」字左斜直下伸，右边直画是由横弯转而来，也下伸，与左竖共同支撑起全字。「口」上贴，下部留出空白。

篆书结字多上密下疏。「自」字却上疏下密，重心在下。左右竖上伸，笔画对称，结字美观。

君自故鄉来
應知故鄉事
来日綺窗前
寒梅著花未

独坐敬亭山 李白

众鸟高飞尽，

孤云独去闲。

相看两不厌，

只有敬亭山。

「独」的繁体字『獨』，左旁笔画少，占位窄；右部笔画多，占位宽。『虫』被外框包围，先写『虫』，后写外框。外框由两笔写成，上端连接处要天衣无缝。

『相』字左右各占一半，左长右短。木字旁的写法是中竖长而直，横左右都弯转向上伸。下部左右弧较长，但不能与上部的弯转一样，一样则没有生气。右半『目』两竖相向，横画都略向上拱。

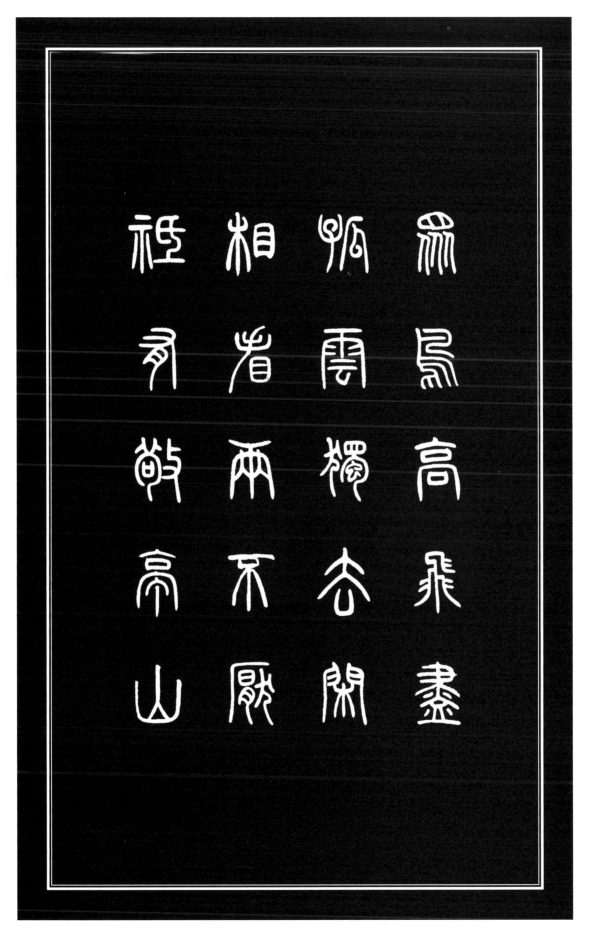

静夜思

李白

床前明月光，
疑是地上霜。
举头望明月，
低头思故乡。

『乡』的繁体字『鄉』，由左中右三部分组成，左右对称，字势上密下疏，重心在上。下部有三个垂足下伸，占字的五分之二，全字疏密对比强烈。

『思』字上部略窄，中间宽。上部外框写法从上顶部起笔先写左弧至左下角，再折笔向右运行，然后再写右弧，与第一笔相接。字势上密下疏，下部只有一弧画下伸。

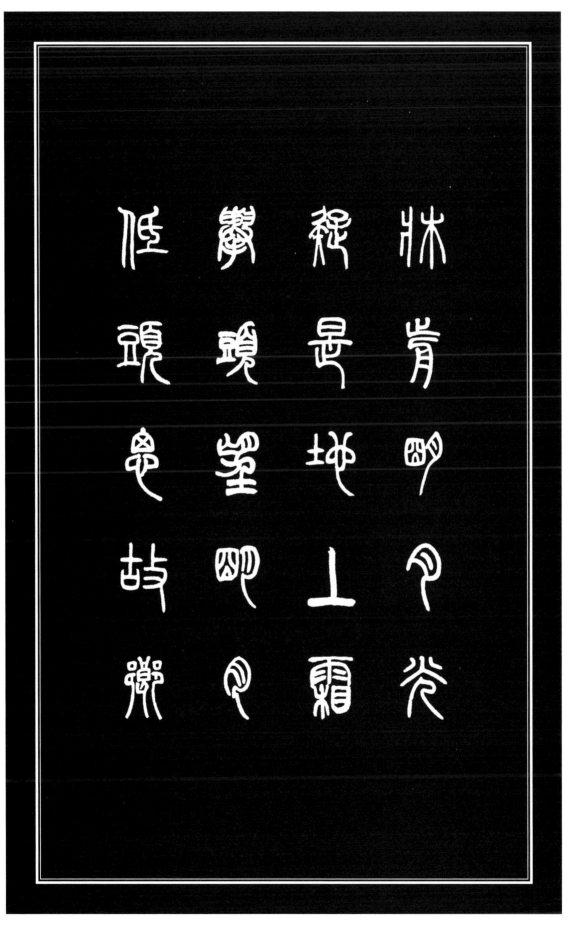

长干行（其一）

崔颢

君家何处住，
妾住在横塘。
停船暂借问，
或恐是同乡。

『是』字上宽下窄，中横决定字的宽度，并用一斜画与『日』相连，『日』扁宽。笔顺是上部先写竖折，再写横折，最后写中间的横，连接无缝，折处方中带圆。下部先写中竖以定位置，再写右弯，最后写左边的竖弯。

『问』的繁体字『問』，左右两扇门对称，左右两边的竖画相背，『口』上贴，下部留出大块空白。笔顺为：先写左竖，再写左竖弯，最后小横。右边先写竖弯，再写横，最后写长竖。

君家何处住
妾住在横塘
停船暂借问
或恐是同乡

长干行（其二）

崔颢

家临九江水，
来去九江侧。
同是长干人，
生小不相识。

『江』左长右短，『工』位置适中或偏上。左边散水旁，是篆书常见写法，形如水之波纹。中间曲线，上段向左弯，下段向右弯，两边笔画也是随势弯曲，上边弯度较大、形短，下边弯度小、较长。上下不能完全一样。

『侧』的繁体字『側』，由左中右三部分组成，三部分互相照顾，中间略低。可先写中间部分。『贝』上边写成『目』，外框用两笔写成，连接如同一笔，圆中带方。左边第一笔折处方中带圆。右边立刀，先写右边长画，上段用圆弧写成，下段斜直。

家临九江水，来去九江侧。
同是长干人，生小不相识。

逢雪宿芙蓉山主人

刘长卿

日暮苍山远，

天寒白屋贫。

柴门闻犬吠，

风雪夜归人。

『远』的繁体字『遠』是左右结构，右略宽，左让右。右半平横略长，伸到左半空当，使字结成整体。走之注意其固定写法。

『归』的繁体字『歸』是左右结构，横平竖直，左右两边顾盼照应，右宽，左让右。右『帚』略长，几个竖平行下垂，形如拖把。



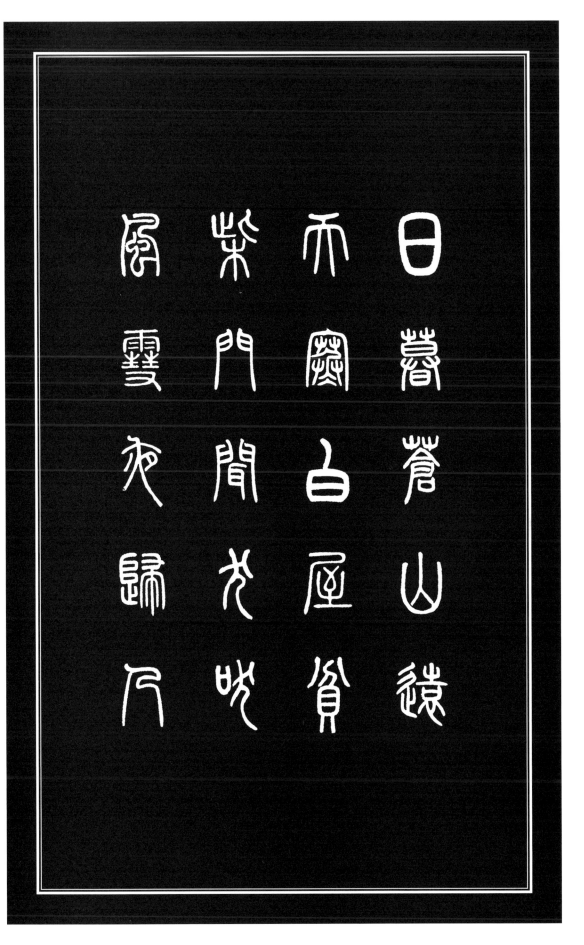

塞下曲（其二）　卢纶

林暗草惊风，

将军夜引弓。

平明寻白羽，

没在石棱中。

「林」由两个独体字「木」组成。这种横排的字，取势要连贯，左右要相互配合。书写时，左右必须相等，如果写成一宽一窄，就失去了字势的连贯性。

「羽」字左右两部分也要连贯。篆书有具象形特征，「羽」字内部六个笔画都斜向平行，间距均等，很像鸟的羽毛。

林暗草惊风

将军夜引弓

平明寻白羽

没在石棱中

归雁

杜甫

东来万里客，
乱定几年归。
肠断江城雁，
高高正北飞。

篆书的特点之一是体正势圆，横平竖直，严谨工整。『东』的繁体字『東』，横画平行，『日』扁而宽，中竖垂直，在上横只露一小头，两边笔画对称写出。整个字形成了自然的椭圆形。

『来』的繁体字『來』，外形也是椭圆形，中竖垂直，两侧笔画由交叉点向外放射。上横微曲，中部是两个折线，下部是两个弧线，左右对称。

東　亂　陽　高
末　宙　斷　高
縶　江　正
里　城　川
周　奉　雁　飛
　　歸

行宫

元稹

寥落古行宫，
宫花寂寞寞红。
白头宫女在，
闲坐说玄宗。

「寥」字，宝盖头只包围下部笔画的一半，恰到好处。中下笔画密集，密而不挤，排列均匀，字形美观得体。

小篆笔画极具装饰性：上下左右强调对称。『行』字就有这一特点，上下左右的弯弧都是对称的。

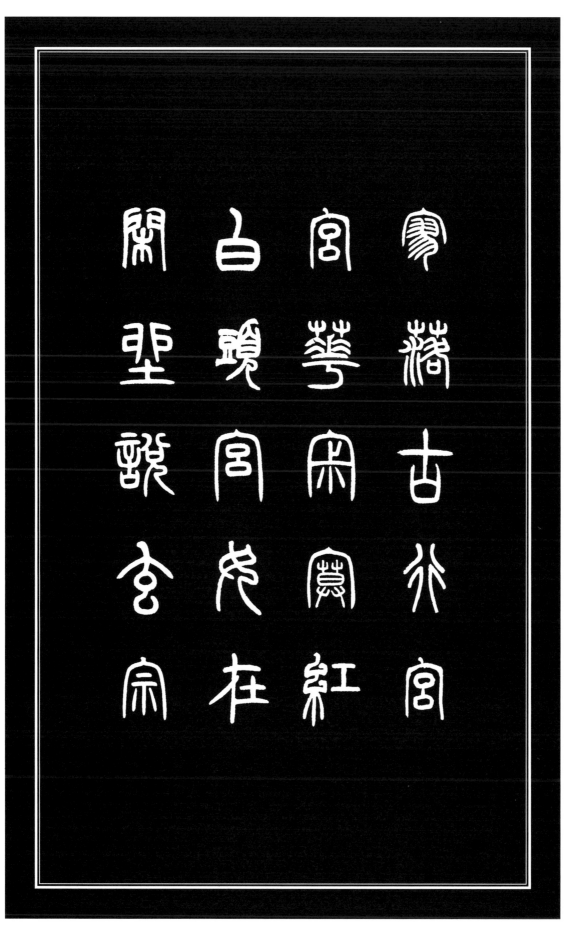

马诗（其五） 李贺

大漠沙如雪，
燕山月似钩。
何当金络脑，
快走踏清秋。

「如」字女字旁第一画向右弯，第二画也是右弯，垂脚长，使左旁产生右顾之势。右半「口」笔画少，位置上提，与其呼应。

「快」字左旁以竖画取势，不宜写宽，右半横较多，占位较宽。左旁有右盼之势，右半下部横向笔画向左略伸，使字的左右部分相互配合。

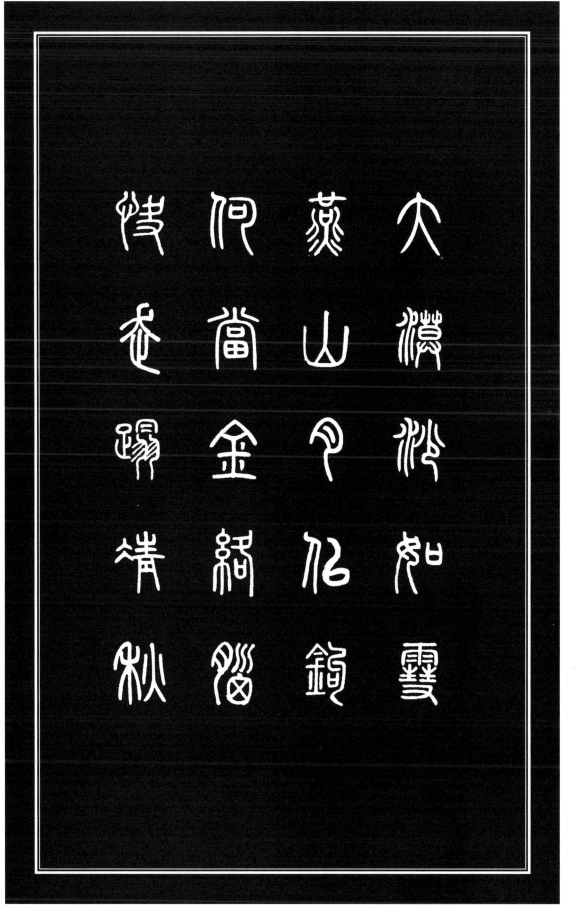

秋夜寄邱员外 韦应物

怀君属秋夜，
散步咏凉天。
空山松子落，
幽人应未眠。

「怀」的繁体字「懷」，左旁笔画与隶书写法相似，这是邓石如以隶写篆的一个例子。左旁上宽下窄，右半上小下大，左右配合恰当。「罒」缩小，其下边一小竖将左右笔画分开，下部又收拢到一起，结体十分巧妙。

「凉」字与楷书形态差别很大。左边是「京」，右边是「风」。此字左窄右宽，迎让得体。

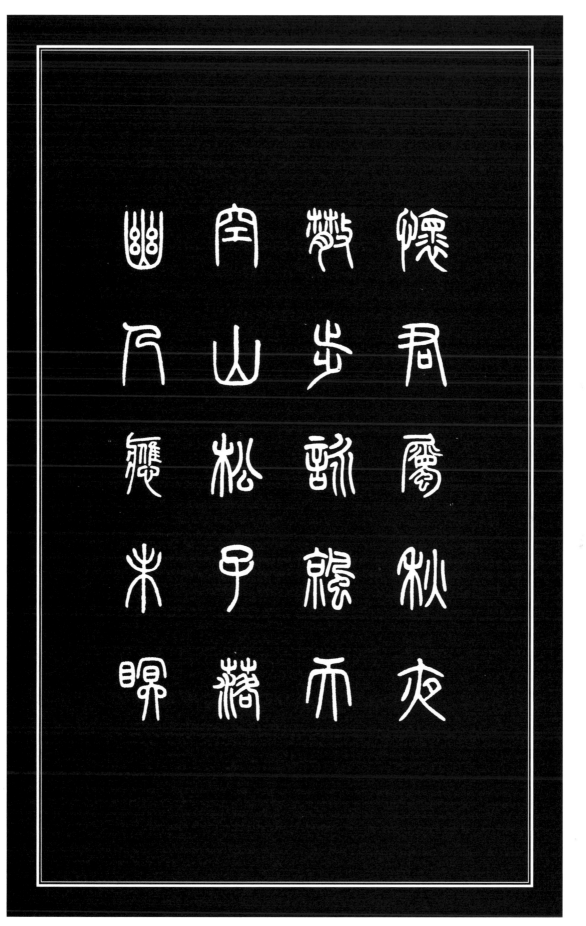

宫词

张祜

故国三千里，
深宫二十年。
一声何满子，
双泪落君前。

「故」字左窄右宽，「古」因笔画少不要写大，右旁与之配合，要写得宽大一点。此字横平竖直，笔画走向基本是平行的，左竖与右竖平行。字势上实下虚，只有末一笔下垂。

「国」的繁体字「國」是全包围结构，外框不要写大，应大小适中。写法是先写竖弯转横，再写横弯转竖，左上角和右下角不留相接的痕迹。内部笔画与外框相接，空白分割巧妙、美观。

故國三千里

�瀍宮寺十餘里

蠶聲問瀌君

雙淚落諸君肯

寻隐者不遇　贾岛

松下问童子，
言师采药去。
只在此山中，
云深不知处。

『言』字几个横向笔画间距均等，第二长横决定字的宽度。第三笔作弧形与横相接。第四笔左右上弯，包围上画。竖是字的中线，连接下部的『口』，字势中正、匀称，笔画又有长短圆弧的变化。

『中』是独体字，笔画较少，竖画垂直，其他笔画安排在上，上紧下松，左右对称，布白均匀，重心平稳。

松下問童子

言師採藥去

只在此山中

雲深不知處

乐游原

李商隐

向晚意不适，
驱车登古原。
夕阳无限好，
只是近黄昏。

「驱」的繁体字『驅』取背势，左右两部分背靠背。马字旁笔画多取斜势，下部较宽，占了右边的位置。右半笔画向上密集，给左边让出位置，迎让得体。『区』的外框只写成一画，垂脚下伸，右下留有空白。

「阳」的繁体字『陽』由三部分组成。左旁窄，占位三分之一，写成三个耳。右上『日』占地小。右下『勿』占地大，四个斜画呈放射形。

向晚意不適
驅車登古原
夕陽無限好
只是近黃昏

回乡偶书

贺知章

少小离家老大回，
乡音无改鬓毛衰。
儿童相见不相识，
笑问客从何处来。

「无」的繁体字「無」，先写上横，再写第二横，接写中间一竖，定好位置后再写左右的笔画，以保持字形左右对称。此字左右笔画的形态、分割的空间，完全一样，这样结字才美观。

「见」的繁体字「見」，上小下大，上密下疏。「目」占字的五分之二，笔画密集。下部笔画舒展，上下对比强烈。邓石如是篆书造型能手，此字势如人站立，用目远望，结字巧妙。

少小离家老大回，乡音无改鬓毛衰。
儿童相见不相识，笑问客从何处来。

凉州词

王之涣

黄河远上白云间，
一片孤城万仞山。
羌笛何须怨杨柳，
春风不度玉门关。

『城』字土字旁上提，右半部『成』笔画向上密集，下垂的三画，中间垂直，左右向外斜，使字安稳。

『春』字也可写成没有草字头的样子。加上草字头，以增其繁，是为字形的美观。下部的『日』写成圆状，增添了字的意趣。

黄河远上白云间
一片孤城万仞山
羌笛何须怨杨柳
春风不度玉门关

送元二使安西　王维

渭城朝雨浥轻尘，

客舍青青柳色新。

劝君更尽一杯酒，

西出阳关无故人。

『轻』的繁体字『輕』，左略窄，右略宽，左略长，右略短。左旁上窄下宽，竖画下伸。右半上窄下宽，把三个弧画拉长。全字笔画巧妙地伸缩，使左右两部分结成严谨的整体。

『酒』字左右各占二分之一，左长右短。左旁下部三画向下拉长。右半横画较多，字形压扁，这样整体才美观。『酉』上横平，在左旁的四分之一处起笔。下部外框上平下圆，内部笔画对称分割，布白巧妙。

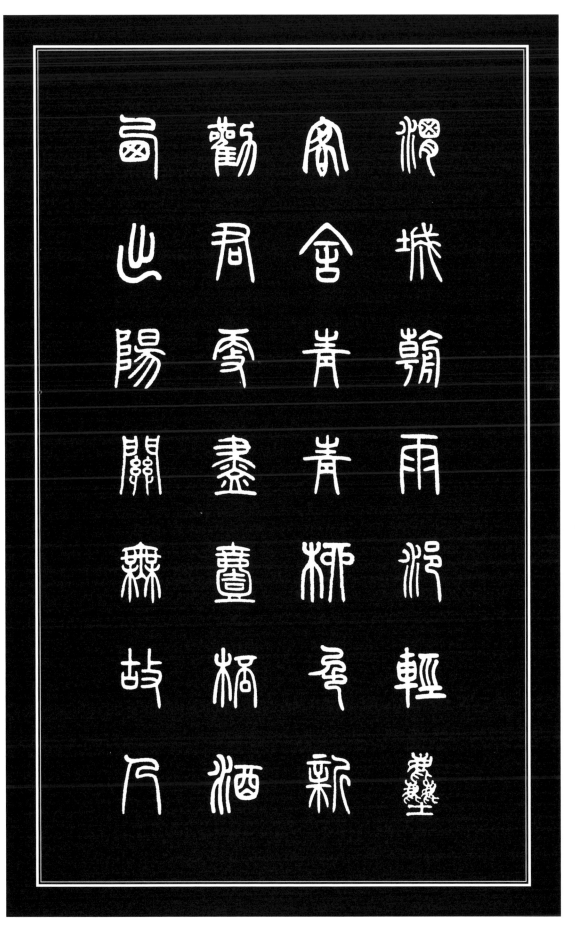

九月九日忆山东兄弟

王维

独在异乡为异客，

每逢佳节倍思亲。

遥知兄弟登高处，

遍插茱萸少一人。

『为』的繁体字『爲』，形态独特，字头斜挂左上角，斜画很长，伸向左下。中部是不规则的弧线。底部斜画向外撇开，中间的竖两脚下垂，支起整个字。

『客』字宝盖覆盖内部笔画，左右竖向笔画取背势，下垂到底。内部笔画上密下疏。『口』上贴，下部留出空白。

独在异乡为异客，
每逢佳节倍思亲。
遥知兄弟登高处，
遍插茱萸少一人。

出塞

王昌龄

秦时明月汉时关，
万里长征人未还。
但使龙城飞将在，
不教胡马度阴山。

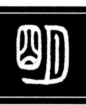

『时』的繁体字『時』，『日』上提，右半上密下疏，上宽下窄。中横较长。全字只靠下伸的竖画支撑。左下留出大块空白。

『明』字左短右长，上部平齐，左旁外框封闭，内部笔画分割对称规整。右半是象形的『月』，右边的弯弧底部向左伸出，托起左旁。

秦時明月漢時關
萬里長征人未還
但使龍城飛將在
不教胡馬度陰山

望天门山 李白

天门中断楚江开，
碧水东流至此回。
两岸青山相对出，
孤帆一片日边来。

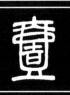

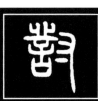

「对」的繁体字「對」，左宽右窄，右让左。左半笔画左右对称，上宽，横向笔画平行，上部间距相等，是字的主体。依据左部笔势，右偏旁「寸」为陪衬，竖向笔画下伸，末画小横上贴，下面留出空白。

「一」的大写「壹」，字底横稍粗重，上面多个横画排列，长短间距有别，横画靠下弧处有左右两竖穿插。中间笔画点缀、装饰性很强，很像古代的陶瓶。

天门中断楚江开，
碧水东流至此回。
两岸青山相对出，
孤帆一片日边来。

赠汪伦

李白

李白乘舟将欲行，

忽闻岸上踏歌声。

桃花潭水深千尺，

不及汪伦送我情。

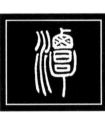

『潭』字左窄右宽，右半分上下两部分，上小下大，根据笔画多少和部件的形态来安排。左旁窄长，与右边相称。右上的部件小，外框封闭，四个小点写小些才美观。

『深』字左右各占一半，根据笔画安排，使整字笔画匀称。右半上部占三分之一位置，这样可使下部笔画舒展。

李白乘舟将欲行
忽闻岸上踏歌声
桃花潭水深千尺
不及汪伦送我情

早发白帝城

李白

朝辞白帝彩云间，

千里江陵一日还。

两岸猿声啼不住，

轻舟已过万重山。

「帝」字横向笔画间距均等，字势以中竖为中轴，左右相对，笔画匀称。横向笔画长短不齐，整齐中有参差。在中轴竖画两边，外画作弧外张，内弧收敛，增添了字的动势。

「两」字上横两端上翘，中竖处在中心线上。左弧与右弧对称。内部笔画向上安排，分割的空白左右均等。

朝辞白帝彩云间
千里江陵一日还
两岸猿声啼不住
轻舟已过万重山

黄鹤楼送孟浩然之广陵

李白

故人西辞黄鹤楼，

烟花三月下扬州。

孤帆远影碧空尽，

惟见长江天际流。

『烟』的异体字『煙』，左右各占一半。火字旁写法是中间笔画上段直，至中间开始向左斜，再补一笔向右斜，左右对称，左右两边的弧竖都向里弯。右半弓形笔画一笔写成，行到第二个折处推笔向左，再弯转向下向右，转弯处捻动笔管，被包围的部件上靠。

『流』字左右都有散水旁，中间部分下方笔画也是三个弯弧。此字起笔重，收笔轻，取自《吴均帖》。

故人西辞黄鹤楼

烟花三月下扬州

孤帆远影碧空尽

唯见长江天际流

望庐山瀑布

李白

日照香炉生紫烟，
遥看瀑布挂前川。
飞流直下三千尺，
疑是银河落九天。

『飞』的繁体字『飛』为象形字，上窄下宽，中竖是字的主体。笔顺是先从左上角起笔下行，折转右行再折转下行，写成长竖，折转右行再从左上角起笔连接，右行，折笔下行向右弯，接写两个小的斜横。字形如鸟展翅飞翔。

『落』字草字头稍窄，高度占字的四分之一。下部左右各占一半，要顾盼照应。『口』上靠，下留空白，使字通透。

日照香炉生紫烟
遥看瀑布挂前川
飞流直下三千尺
疑是银河落九天

别董大

高适

千里黄云白日曛，

北风吹雁雪纷纷。

莫愁前路无知己，

天下谁人不识君。

『雁』字是半包围结构，上左包右下。外框不可呆板，上横与左竖相接处稍细，竖向里弯，这样写出的字体灵活。内部『隹』左竖略向左弯，四个横左高右低，斜向平行，收笔轻而尖。

篆书字底一般都有地载之势，『莫』字就可以体现。『莫』古意是『日落草中』，以草为头，又以草为底，底部就像用两手托着的样子。『日』形扁，字底稍宽。

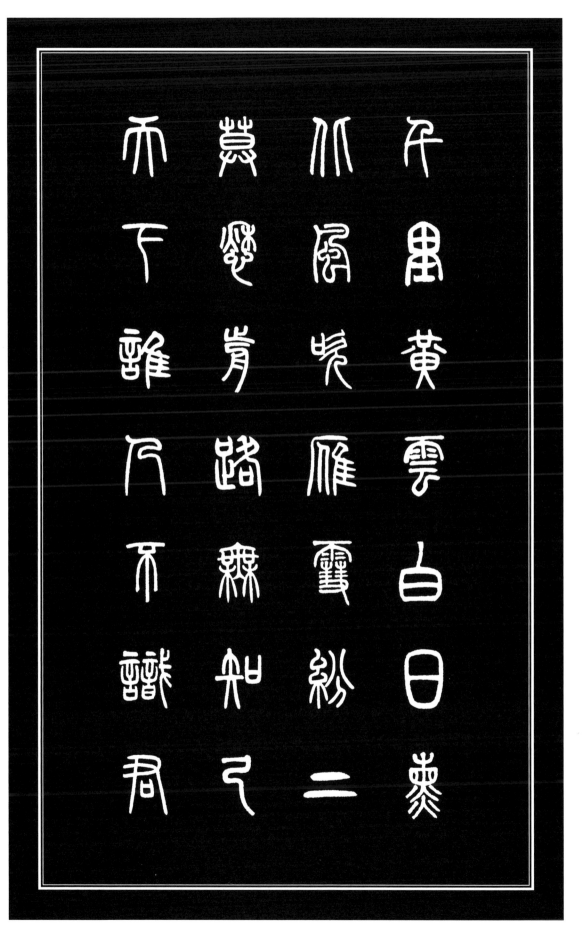

千里黄云白日曛

北风吹雁雪纷纷

莫愁前路无知己

天下谁人不识君

枫桥夜泊

张 继

月落乌啼霜满天，

江枫渔火对愁眠。

姑苏城外寒山寺，

夜半钟声到客船。

『霜』字的雨字头上横平，短竖处在中心线上，左右两竖下垂，内部小横对称，与左右竖连接。『相』略上靠。

『寒』字形体美观，宝盖头从三面包围下面笔画，外框左右竖画相向，与被包围部分长短大小相合，浑然一体。字内部笔画要定位，先写中间不规则的弧画，然后再写其他笔画。

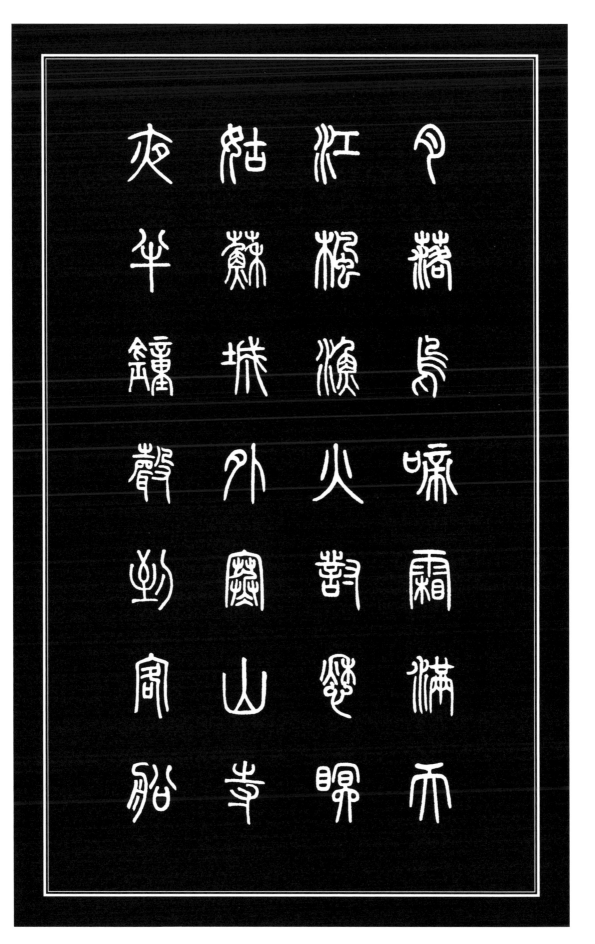

夜月

刘方平

更深月色半人家，
北斗阑干南斗斜。
今夜偏知春气暖，
虫声新透绿窗纱。

「色」字修长，横向笔画间距相等，靠下伸的垂足支起整个字。笔顺是先写上横，再写与横左端相接的折笔。

「夜」选自邓石如《弟子职》，体势更为修长，靠下伸的右斜画支起上边的横画弧度大，与斜竖交叉，右段较长，向右下沉，左右长短不一。

更深月色半人家
北斗闌干南斗斜
今夜偏知春氣暖
蟲聲新透綠窗紗

劝学

颜真卿

三更灯火五更鸡，

正是男儿读书时。

黑发不知勤学早，

白首方悔读书迟。

「读」的繁体字『讀』，左窄右宽，左短右长，左让右。右半上中下三个部件适当压扁或缩短。底部两个小竖下伸，上合下开，使字形稳定。

『书』的繁体字『書』，以中竖为中心线，左右基本对称。上部三横平行，下写左右对称斜弧画。下部左右两竖下垂支起整个字。『日』上靠，中部两点起点缀作用。

三冬燭火五更雞
正是男兒讀書時
黑髮不知勤學早
白首方悔讀書遲

江南逢李龟年

杜甫

岐王宅里寻常见，

崔九堂前几度闻。

正是江南好风景，

落花时节又逢君。

『好』字左右相向，互相顾盼，下部垂脚也向里斜，如两人共舞。

『节』的繁体字『節』，竹字头与草字头相反，两个『个』字形如两组竹叶。下部左右部件对应字头，左边『日』稍大，左下角长出两个小爪。右边部件较长，垂脚下伸，下部留出空白。

岐王宅里寻常见
崔九堂前几度闻
正是江南好风景
落花时节又逢君

绝句

杜 甫

两个黄鹂鸣翠柳，
一行白鹭上青天。
窗含西岭千秋雪，
门泊东吴万里船。

「鸣」的繁体字「鳴」，口字旁上提。右半是「鸟」的象形，线条间距均等，弧向平行。如果间距忽宽忽窄，就损害了字势的和谐美观。右侧左下的小笔画，形如鸟爪，像鸟在枝头鸣叫。

篆书在体势和笔画上可以相互补救，以求字的美观和变化。「上」字的主笔是竖，这个竖向上曲折延伸就是一例。

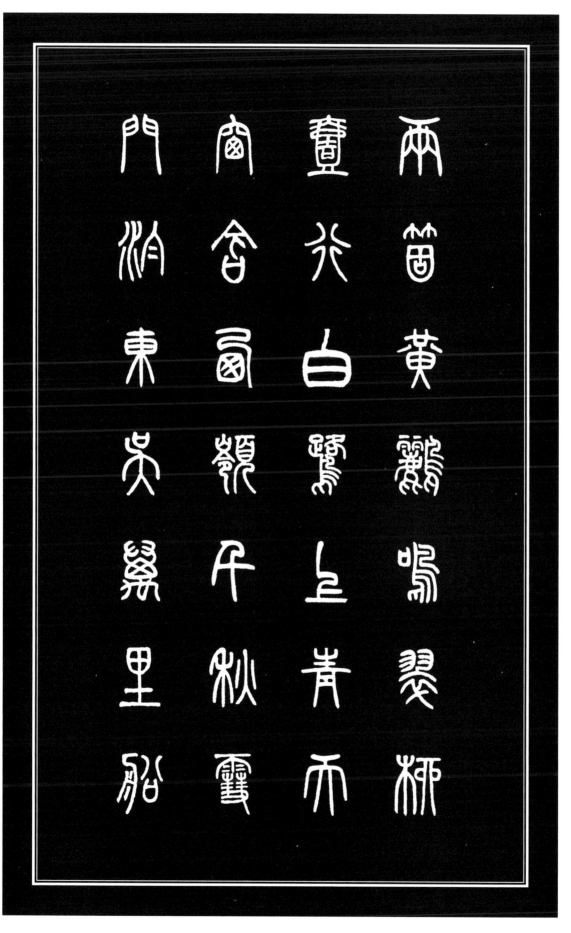

汴河怀古

皮日休

尽道隋亡为此河，
至今千里赖通波。
若无水殿龙舟事，
共禹论功不较多。

『道』字的『首』居正中，位置略上提，顶部三个竖弧上伸整齐排列。左右是把『行』分开，安排在两边，字形似马车行路。

『通』是由『辵』『甬』两部分组成。左右笔画多少相近，故左右各占二分之一。右半三条直画，中画长垂直，左右较短，稍斜，如鸟之两翅，在中正匀称之中仍有参差。

尽道隋亡为此河
至今千里赖通波
若无水殿龙舟事
共禹论功不较多

乌衣巷

刘禹锡

朱雀桥边野草花，
乌衣巷口夕阳斜。
旧时王谢堂前燕，
飞入寻常百姓家。

「花」古同「华」，繁体字「華」也是上下结构。此种结构在书写时有一个原则，即上下部分中心线必须在一条垂线上，这样字的重心才稳。此字字头中间空隙稍大，竖与下部折中弧的起笔在一条中心线上。左右笔画对称安排，重心平稳。

「寻」的繁体字「尋」是上下结构的长形字，横向笔画一层层垂叠，间距均等。「工」和「口」也整齐地排在中间。只有右下弯弧下垂，保留了篆书底部空白较大的特征。

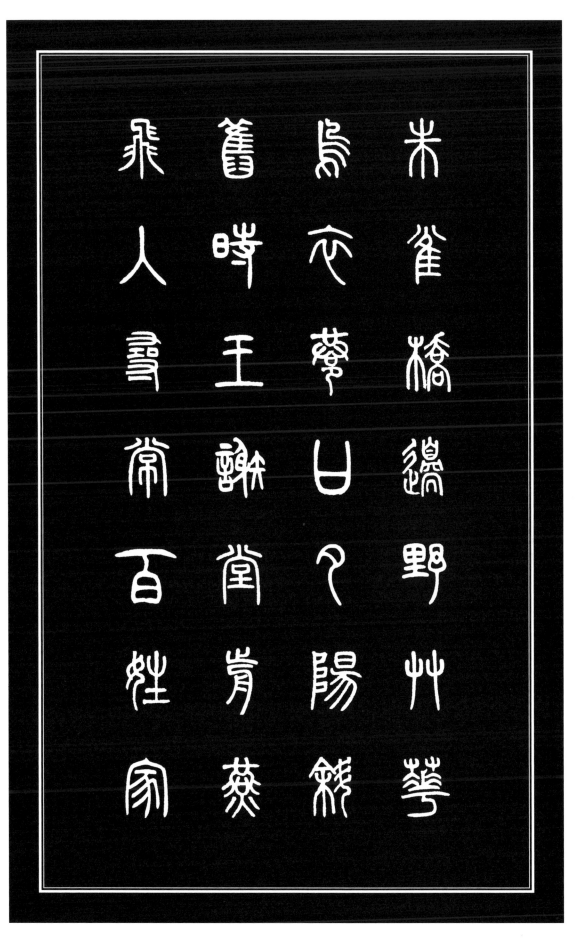

题都城南庄

崔护

去年今日此门中，

人面桃花相映红。

人面不知何处去，

桃花依旧笑春风。

『映』的异体字『暎』，左旁『日』占三分之一，位置上提。右半宽大，上部与中部笔画相互插空。下部『介』字形，中间两竖下伸，上合下开，稳定字的重心。

『面』字写成全包围结构，里面也是全包围。右上角有开口，使字气息流通。外框与被包围部分间距要适当，笔画长短要合度。外框可用三笔写成，先写上横。

去年今日此门中
人面桃花相映红
人面不知何处去
桃花依旧笑春风

秋夕

杜牧

银烛秋光冷画屏，

轻罗小扇扑流萤。

天街夜色凉如水，

卧看牵牛织女星。

『星』字的三个『日』成品字形排列。中竖顶上的『日』形态扁方。左右举的『日』上方下圆。下部二横平直，有地载之势。

『罗』的本意是捕鸟的网，后引申指丝织品。其繁体字『羅』，上面写成网状字头，形宽扁。下面部分又分左右。『糸』略窄，笔画对称。『隹』略宽，横画向右下斜。

銀燭秋光冷畫屏
輕羅小扇撲流螢
天街夜色涼如水
臥看牽牛織女星

山行

杜牧

远上寒山石径斜，
白云生处有人家。
停车坐爱枫林晚，
霜叶红于二月花。

「石」字写成半包围结构，横与竖相接处较细，竖向左斜，线条活泼。「口」形扁方，左右竖向上出头很少。「口」位置安排很重要，右竖与上横收笔处看齐，底横在字的中横线上。上面空白稍小于左边空白，结体美观大方。

与楷书相比，「有」字篆书笔画取斜势。第二画弯后，直向下伸。「月」势斜，第一画短，第二画先向右弧后向左弧下伸。两个垂脚支稳整个字。

遠上寒山石徑斜

白雲生處有人家

停車坐愛楓林晚

霜葉紅於二月花

暮江吟

白居易

一道残阳铺水中，
半江瑟瑟半江红。
可怜九月初三夜，
露似真珠月似弓。

『似』字左右两边都写成『人』，形态一样，左右相称。中间部件写成折势曲线，占字高度的一半。中下留出空白，呈上密下疏之势。

『真』字为上下结构，上紧下松。上面的横画间距小，匀称。『目』中间竖画取向势。底部竖画占高长的三分之一，上合下开，结字端稳。

一道残阳铺水中，半江瑟瑟半江红。可怜九月初三夜，露似真珠月似弓。

昌谷北园新笋（其二）

李 贺

斫取青光写楚辞，

腻香春粉黑离离。

无情有恨何人见，

露压烟啼千万枝。

『写』的繁体字『寫』，宝盖头只包住下部的一半，『臼』左右竖相向，小横平直对称。下面弯弧间距相等，整体上看形如猫头鹰。

『辞』的繁体字『辭』，左右各占一半，右半稍长。此字笔画多，安排要均匀，稀疏处线条粗些，密处线条细些，密而不挤。写篆书要做到线条清晰。

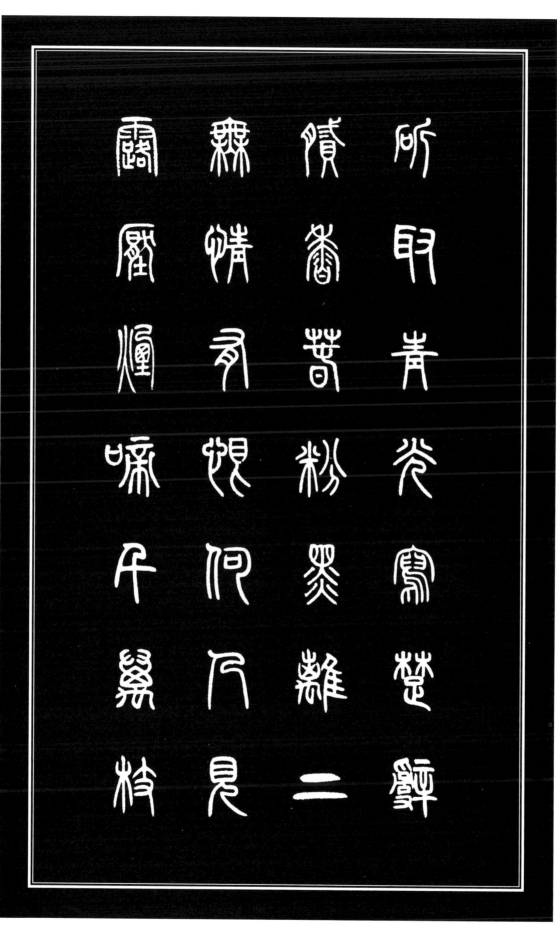

社日

王驾

鹅湖山下稻粱肥，
豚栅鸡栖半掩扉。
桑柘影斜春社散，
家家扶得醉人归。

「稻」字左旁是木上端加一个小的
左弧画，这是禾字旁的固定写法。
此字左长右短，上平，右下留出空白。
「臼」上方下圆，左右对称。

「扶」字的提手旁写法是竖画上头带
弯，如手扶的拐把，横和提写成向左
右上弯的弧画。笔画是固定的，但在
不同字中，笔画的长短、形态的宽窄
又应有变化，如本诗中的「掩」字，
就是另一种写法。写好了左旁，右部
应与之相呼应。右部中间左右弧竖要
低些，不能与左边笔画相顶。

鵝湖山下稻粱肥
豚柵雞棲半掩扉
桑柘影斜春社散
家家扶得醉人歸

滁州西涧　韦应物

独怜幽草涧边生，
上有黄鹂深树鸣。
春潮带雨晚来急，
野渡无人舟自横。

『带』字上面部件占字高三分之一。下面下垂的竖画都是悬针收笔，外边的竖较长。

『野』字的右垂足长是几乎占了全字的一半。右部两个环弧相扣，占位小，只有竖画下伸，其他笔画全部向上密集。『里』较宽，横平竖直，体势端正。

夜雨寄北

李商隐

君问归期未有期，
巴山夜雨涨秋池。
何当共剪西窗烛，
却话巴山夜雨时。

「何」字单人旁由两个向左弯的笔画组成，形态窄长。右半的「口」上靠，外边由弯转的弧线包围。弧线行到「口」的右下角时，即折转向右下垂足，做支点。这样在字中下方造出大块空白，使字势稳妥。

「窗」字穴字头覆盖下部，左右垂脚下伸到底。内部的「小窗户」外弧封闭，上靠，左右空白较大。

送杜少府之任蜀州

王勃

城阙辅三秦，风烟望五津。与君离别意，同是宦游人。

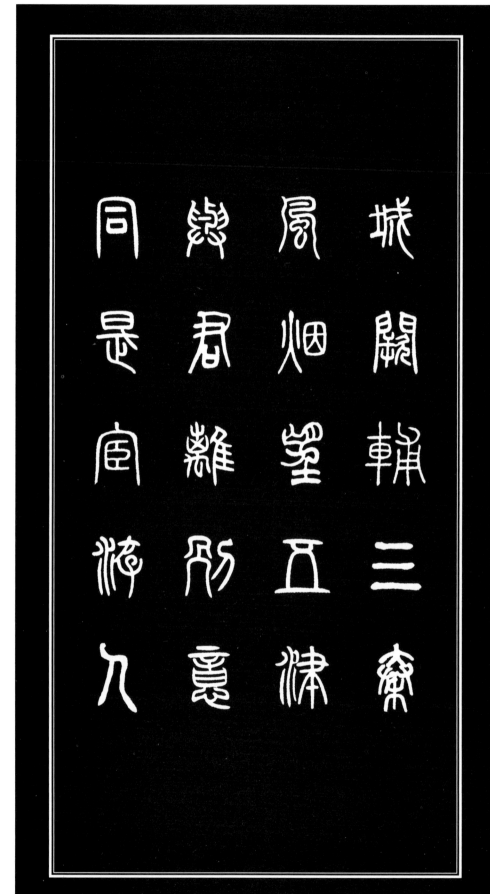

海内存知己，天涯若比邻。无为在歧路，儿女共沾巾。

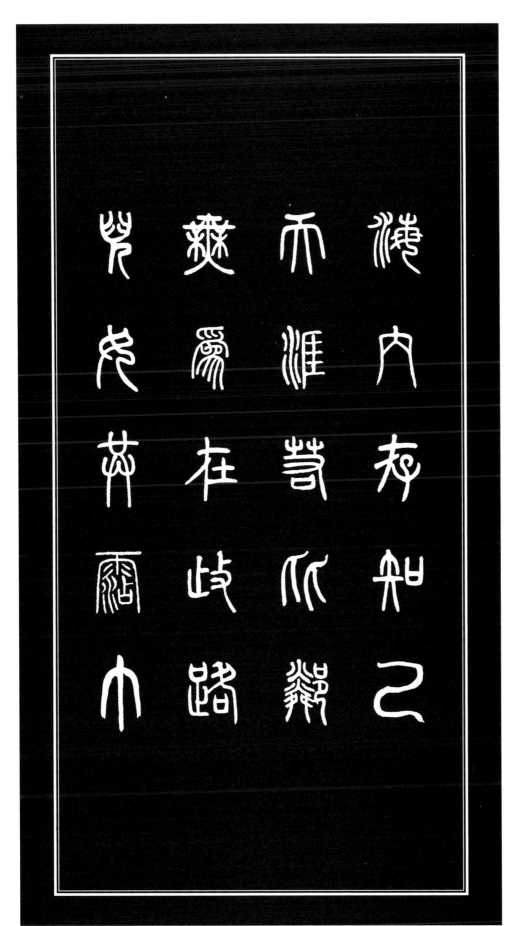

赋得古原草送别

白居易

离离原上草，一岁一枯荣。野火烧不尽，春风吹又生。

離離原上艸
蕞歲一枯榮
野火燒不盡
舊風芺生

远芳侵古道，晴翠接荒城。又送王孙去，萋萋满别情。

阙题

刘眘虚

道由白云尽，春与青溪长。时有落花至，远随流水香。

闲门向山路，深柳读书堂。幽映每白日，清辉照衣裳。

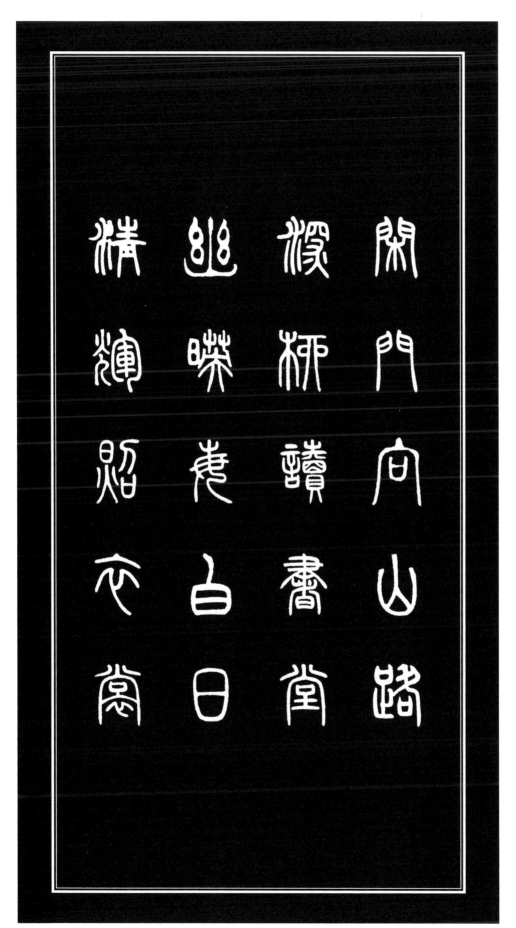

月夜忆舍弟

杜甫　戍鼓断人行，秋边一雁声。露从今夜白，月是故乡明。

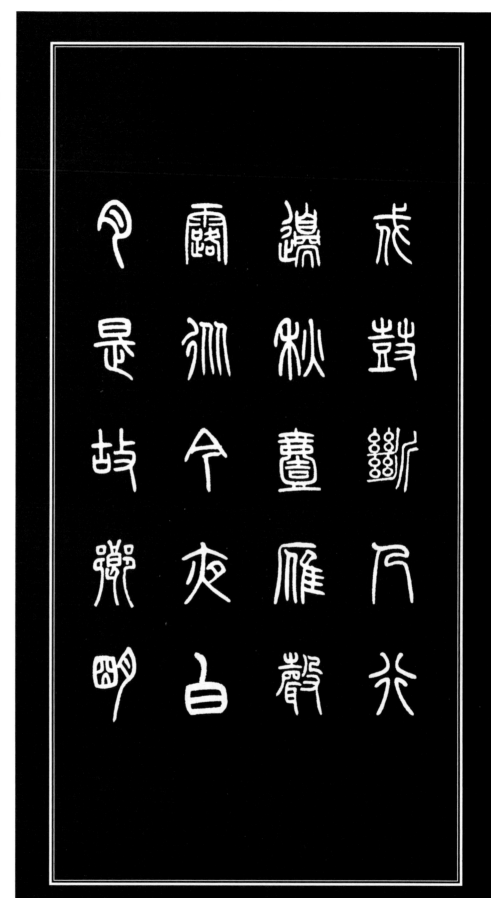

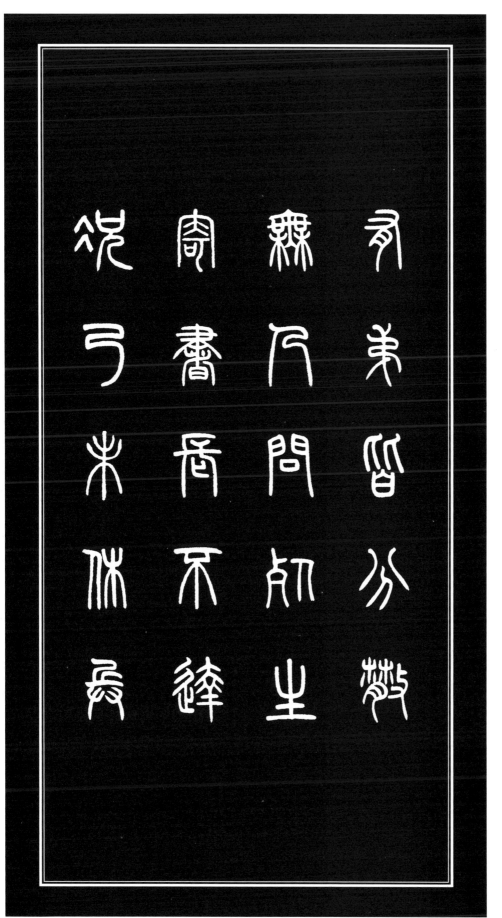

有弟皆分散，无家问死生。寄书长不达，况乃未休兵。

新晴野望

王 维

新晴原野旷，极目无氛垢。郭门临渡头，村树连溪口。

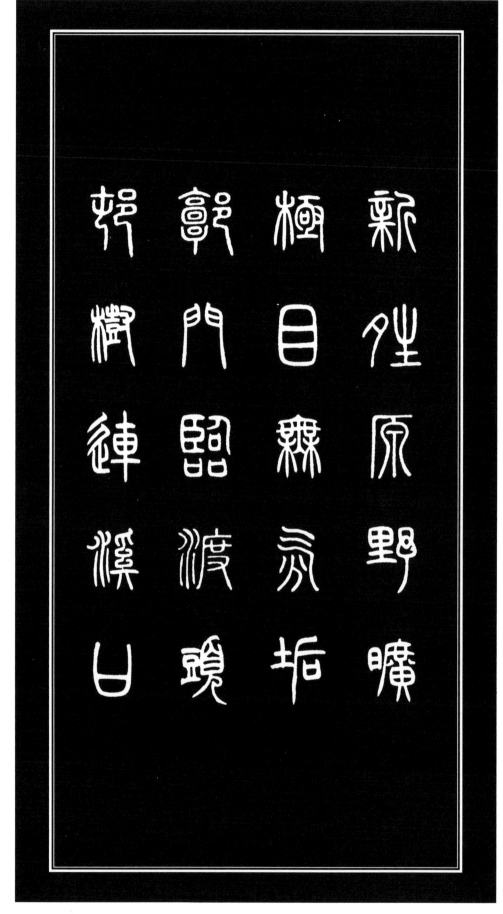

白水明田外，碧峰出山后。农月无闲人，倾家事南亩。

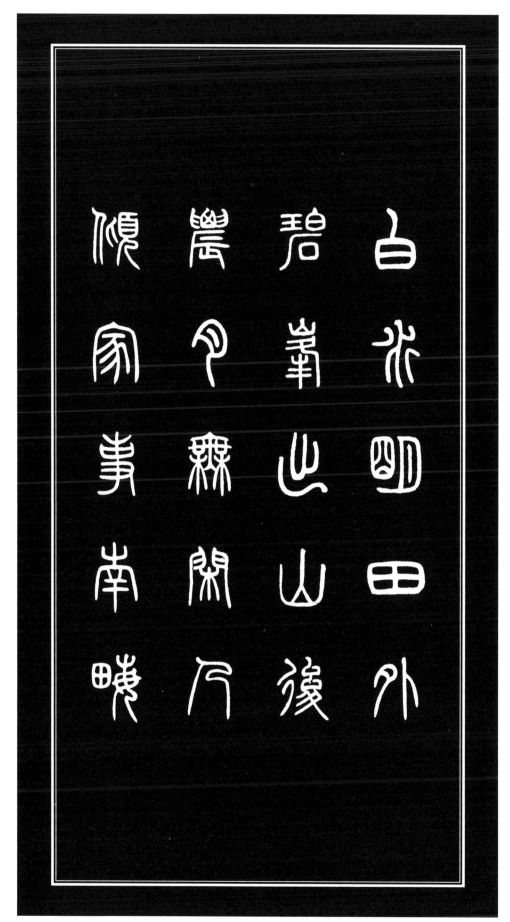

邓石如篆书用笔、结字与章法

邓石如（一七四三—一八〇五），初名琰，字顽伯，安徽怀宁人。自幼清贫，布衣终身。他学习书法十分勤奋，相传青年时每日磨一大砚池墨，当天用完，天天如此。工各体书，尤以篆书造诣最深，影响最大，声誉最高，可称清代第一人。他的篆书婉转精妙，雄浑朴厚，神采飞扬，气势磅礴，后人学篆多由此人手。《篆书集唐诗》大部分是从其篆书中选出。本文简要介绍邓石如篆书用笔、结字与章法的艺术特点，以及一些写篆书的常识。

一、用笔

篆按写法与艺术特点可分三种：第一种线条很细，圆劲挺直，几乎是用形如钢丝的线条在纸上运行，如清人钱坫写的『阴』『秋』『条』『绿』四字，笔画挺拔细劲，结体秀润典丽。第二种是常见的写法，用笔圆润、清匀，笔画较粗，又叫『玉箸篆』。第三种是邓石如写的大篆，用笔方圆兼施，注重笔致意味，也叫『写意篆』，如『昭』『道』『能』『静』四字。这种篆书用笔结字虽稍欠规范，但体势豪放，极富创造性，具有很高的艺术价值。邓石如书写的小篆《千字文》《弟子职》属于第二种，中锋运笔藏头护尾，在用笔和结字上都有统一的规范要求，适合初学者临习。

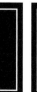

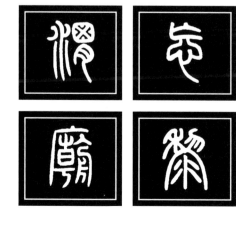

现就以这两部作品中的字为例，介绍一下邓石如小篆的用笔和结字方法。

（一）横

横画要平直。写法是起笔藏锋，落笔后欲右先左，转笔上返，向右中锋运行，收笔时驻笔，衄笔回锋，圆起圆收。笔画要精细一致，不能轻垂、精细不匀，有的横画略带弧状。如『皇』字的横画是平的，『业』的繁体字『業』，上横中间稍微上拱。笔画都肥瘦相和，骨肉相称。

（二）竖

竖自然挺直，平稳劲健。写法是落笔后向上右返，折笔向下，回锋收笔，或自然提起笔，藏头护尾，形如玉箸。如『才』字中的竖。竖的收笔有悬针、垂露之分。典型的悬针如『嗣』字左部的竖。依据用笔和结字字势的需要，中间的竖画是直的，而左右的竖画则有倾斜和微曲之势。如『阴』的繁体字『陰』和『雅』二字的竖画，运笔顺势微曲，舒畅流美。

（三）弧

弧的写法如竖画，只是方向有变，笔画虽为弧形，书写时要灵活运用腕力。如『忘』字的下端就是弧形笔画。『黎』字下部也是弧形笔画，一个向左弧，一个向右弧，这两笔在楷书中则写成撇捺。弧画在篆书中变化最大，有角弧、半圆弧、圆弧、方弧及不规则的弧等多种。

（四）点

篆字中有时也出现点。写点的逆锋落笔，笔毫返环成圆形或长圆形，需有遒劲之势。如『渭』字右上的四个点和『庙』的繁体字『廟』横上的点。

（五）折

篆字中有时也出现折的痕迹。如竖折横，到折处驻笔向上微提挫动，再向右折笔写去，如『初』右上部第三折弯，就是用这种笔法写出的。折有时需抬起起笔另起，如『丽』的繁体字『麗』中部横折竖，是在横的末端另起笔。

（六）弯转

篆书的弯转不是指某一笔画，而是指在弯转的不同运笔。如『治』字多处弯转，形如『折钗股』，流美劲健。对于两个弯转以上的笔画，一笔不易完成，须用接笔。如『治』字右下的『口』和『园』的繁体字『圜』的外框，都有两个弯，需先写左弯，再另起笔写右弯，两笔重合，天衣无缝，不能留有相接的痕迹，这种功夫要多练习。

对一些不规则弯转，如『禹』和『飘』的繁体字『飄』等字，则根据个人书写习惯而定。

（七）笔顺

依据篆书运笔和结字的需要，篆书的笔顺与楷书不同。楷书是从左上向右下书写，先横后竖，先撇后捺，先进入后关门。篆书不一定这样写，一般先写起决定作用的笔画。如『此』字

先写中间的一竖，后写右边的竖弯，再写左边的竖折横，最后再写其余的笔画。「坐」字先写中竖，定好左右平分的位置，再写左右两边的「人」，最后写下边的两横。「问」的繁体字「問」，左扇门先写竖，再写竖弯，然后再写两个小横，右扇门先写竖弯，再写两小横，然后再写右竖，最后写中间的「口」。「虚」字第一笔是顶上的横，第二笔是与上横连接的竖折横，第三笔是竖折横折竖，第四笔写中部的横，第五笔是左边接横的短竖，第六笔是接顶横的竖弯横，最后再写其余的笔画。笔顺总的原则是既先定位，又便于后续安排，不能前笔一落，而使后边笔画无法处理。

邓石如篆书用笔一个最大特点是笔法多变。他用长锋羊毫书写，加上运笔娴熟，线条变化丰富。《千字文》是其早期作品，提笔中锋，圆起圆收，笔画浑厚。《弟子职》是其晚期作品，后人评论说：「顽伯山人曾以宣纸写《弟子职》一通，生平杰作。纸质三重，山人笔力透纸背，揭开次层，墨迹毫发不缺，可见笔力之强。如「先」和「宾」的繁体字「賓」二字，横如玉尺，曲如钢筋，显示出一种强劲犀利的锋芒。「俶」「出」二字运笔抽丝拉筋，力度无穷。看后面另一幅书作中「雷」「润」二字，线条紧涩，浑雄强劲。他以隶法作篆，提按起倒，善于变化，大大丰富了篆书的用笔。

二、结字

小篆在结字上有比较统一的规范，除形体修长之外，还有如下特点：

（一）上密下疏，重心在上

看《千字文》的篆字大部分上密下疏，重心在上。即上方大部分是字的主体，下方小部分是可以伸缩的垂脚。上边紧凑，下边舒展。如「翔」「真」「母」等字，上部笔画密集，底部

笔画向下延伸，下部空白很大，重心在上。又如『心』字，楷书是体形扁、向右偏的独体字，篆书则写成修长的长体字，下部只有一笔弧形笔画，重心明显在上。『衣』『以』二字也是这样。因为下部垂脚可长可短，较为灵活，也为篆书整齐的布局带来变化。上重下轻的特点在部分字中也有例外。如『法』的异体字『灋』和『陛』等字就是上下疏密相等。

（二）笔画均衡，左右对称

篆书的左右部件在布白上尽量对称，如『齐』的繁体字『齊』，『无』的繁体字『無』，『莫』等字就是典型的例子。左右笔画的形态、布白的分割，都是均衡对称。『视』的繁体字『視』和『执』的繁体字『執』二字，左右两部分笔画不等，形态也不一样，通过垂脚笔画的安排，还是给人以左右对称的感觉。『欣』和『颠』的繁体字『顛』二字，左右各占一半，笔画安排也有对称的特点。『秦』『暑』二字以中间的竖画为中心线，左右笔画对称安排，达到整体的均衡。

（三）线条平行，参差相间

篆书的笔画走向多是平行的。篆书平行的概念与几何平行概念不同，有直线平行，也有弧线平行。如『转』的繁体字『轉』，

靠横平竖直构成一个平行图案。如果把横写成左低右高，就破坏了平行，影响美观。『笺』的繁体字『箋』，相对横画和弧形的斜画，也是平行的，如果笔画违背了平行原则，字就不美观。平行也要有参差的变化，如『典』字的横竖采取相对的斜曲势，笔画参差相间，错落有致，也很美观。『忧』的繁体字『憂』，笔画有平直的，也有斜的和弯的，在总体的平行中，又有不同的变化。

（四）左右部件高低错落

篆书字形长方，往往左右部分对称，长短相等，但在相等中又有高低长短的变化。如『谓』的繁体字『謂』是左短右长，『始』字是左长右短，都是上齐下不齐。『趋』字左短右半用垂脚拉长，『酒』字左长右短，右部上下都短。通过这些高低错落的变化，可避免字势板滞，在整齐中又有参差，增添篆字章法的和谐美。

（五）结字具象，图案美观

具象不是抽象，也不是形象，而是介于二者之间的状态。

篆书是我国最早的通用文字，给字更多地保留了字的象形特征。如『鸟』『鱼』二字从形态上看，真有鸟鱼的具象，『盥』字很像在器皿中洗手。『箕』字也像柳条编成的器具。『若』是古代的一种香草，『菜』都是植物，在笔画安排上，其对应的小篆字体有这两种植物的具象。『帚』的上端如人的手，下部下垂的线条，似形如扫帚，全字似手执扫帚扫地。『乃』是『迺』

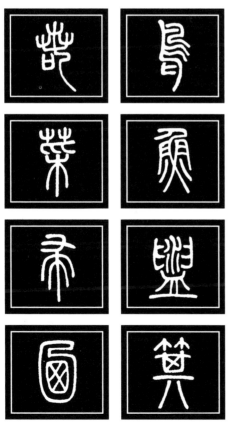

的简写，也有具象的特征。这种结字增添了篆体字图案的美观。

关于篆书的结字，唐代书论家孙过庭说：「篆尚婉而通，隶欲精而密。」邓石如的篆书结字婉转顺通，并以隶书「精

而密」的结字法作篆。他把字形拉

长，上紧下松，用其「计白当黑」

的理论，使字形平衡对称。如「优」

的繁体字「優」和「举」的繁体字

「舉」二字，结字精密，疏密相映，多样统一，婉转贯通。「刻」「易」二字的是用隶书结字写法，「刻」字的右旁和「易」

字的下部都是隶法，曲直斜正相衬，结字巧妙。篆书讲求平正，又不能状如算子，流于呆板，而是要在平正中求奇险，

在奇险中求统一，如「能」「师」二字。

三、章法

由秦至唐，篆书与楷书的章法是一样的，但是因形体不同，又影响着篆书的发展。邓石如对篆书章法也进行了改革

创新，采取了横式排列，字间左右紧、上下松，横向气势贯通，创造了空灵静穆、整齐严谨、大气磊落的优美意境。这

种章法形式一直被后人所用。其书作很多，如《邓石如篆书十五种》《心经》等。作品幅式也较多，如下页图一是横披，

图二是条幅。

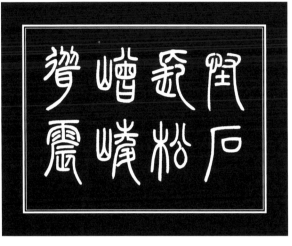

图书在版编目（CIP）数据

篆书集唐诗 / 于魁荣编著 . — 北京 ：中国书店，
2022.1
ISBN 978-7-5149-2780-1

Ⅰ．①篆… Ⅱ．①于… Ⅲ．①小篆－法帖－中国－古
代 Ⅳ．① J292.31

中国版本图书馆 CIP 数据核字 (2021) 第 172938 号

篆书集唐诗

于魁荣　编著

责任编辑　田　野
出版发行　中国书店
地　址　北京市西城区琉璃厂东街一一五号
邮　编　100050
印　刷　河北环京美印刷有限公司
开　本　880mm×1230mm　1/16
印　张　7.25
字　数　104千
印　数　1—5000
版　次　二〇二二年一月第一版　二〇二二年一月第一次印刷
书　号　ISBN 978-7-5149-2780-1
定　价　二十八元